なめとこ山の熊

宮沢賢治・作　あべ弘士・絵

なめとこ山の熊のことならおもしろい。なめとこ山は大きな山だ。なめとこ山は一年のうち大ていの日はつめたい霧か雲かを吸ったり吐いたりしている。まわりもみんな青黒いなまこや海坊主のような山だ。山のなかごろに大きな洞穴ががらんとあいている。そこから淵沢川がいきなり三百尺ぐらいの滝になってひのきやいたやのしげみの中をごうと落ちて来る。中山街道はこのごろは誰も歩かないから蕗やいたどりがいっぱいに生えたり牛が遁げて登らないように柵をみちにたてたりしているけれどもそこをがさがさ三里ばかり向こうの方で風が山の頂を通っているような音がする。気をつけてそっちを見ると何だかわけのわからない白い細長いものが山をうごいて落ちてけむりを立てているのがわかる。それがなめとこ山の大空滝だ。

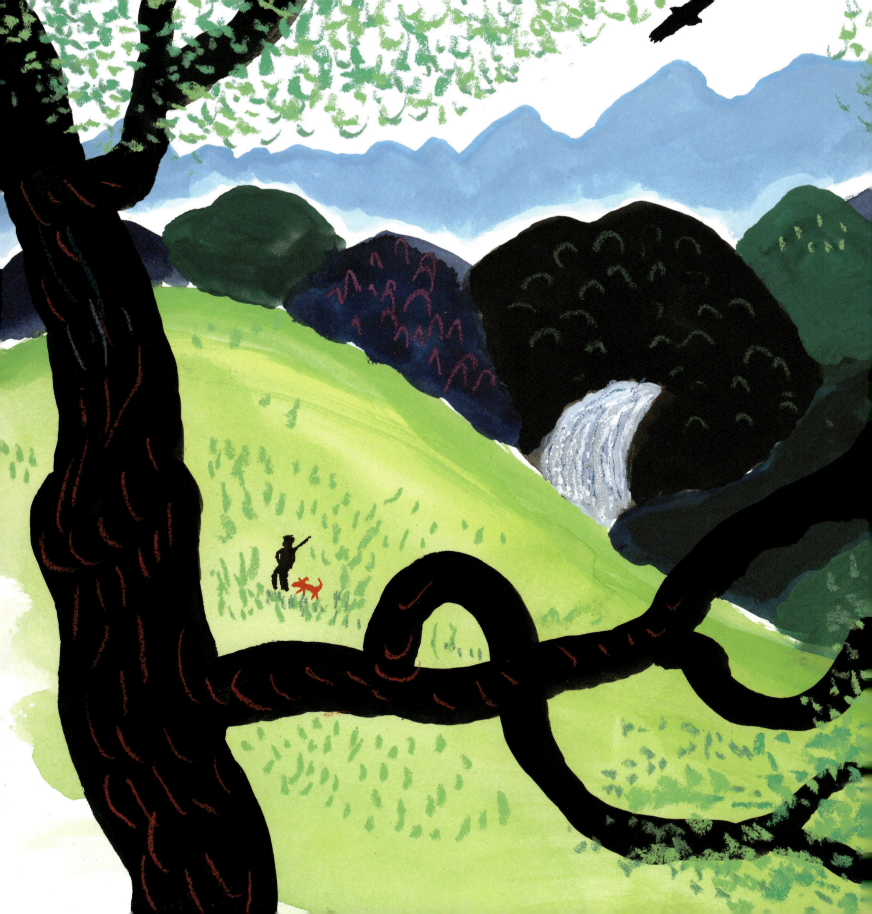

そして昔はそのへんには熊がごちゃごちゃ居たそうだ。ほんとうはなめとこ山も熊の胆も私は自分で見たのではない。人から聞いたり考えたりしたことばかりだ。間ちがっているかも知れないけれども私はそう思うのだ。とにかくなめとこ山の熊の胆は名高いものになっている。腹の痛いのにも利けば傷もなおる。鉛の湯の入口になめとこ山の熊の胆ありという昔からの看板もかかっている。だからもう熊はなめとこ山で赤い舌をべろべろ吐いて谷をわたったり熊の子供らがすもうをとっておしまいぽかぽか撲りあったりしていることはたしかだ。熊捕りの名人の淵沢小十郎がそれを片っぱしから捕ったのだ。

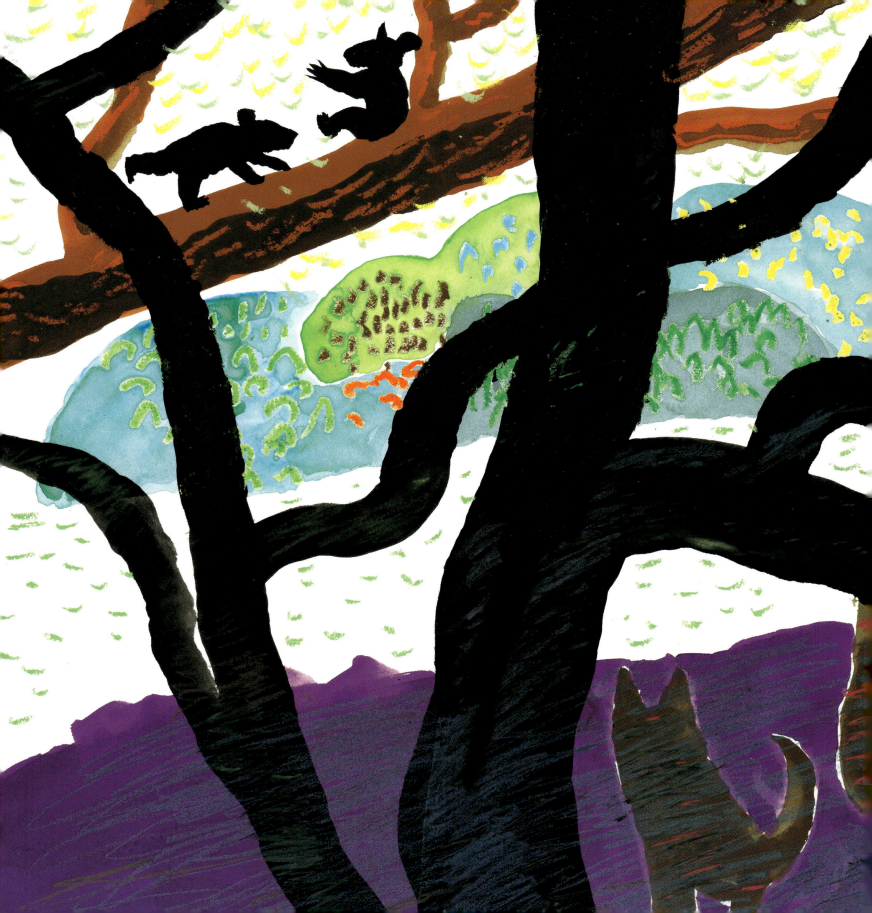

淵沢小十郎はすがめの赭黒いごりごりしたおやじで胴は小さな臼ぐらいはあったし掌は北島の毘沙門さんの病気をなおすための手形ぐらい大きく厚かった。きをはき生蕃の使うような山刀とポルトガル伝来というような大きな重い鉄砲をもってたくましい黄いろな犬をつれてなめとこ山からしどけ沢から三つ又からサッカイの山からマミ穴森から白沢からまるで縦横にあるいた。木がいっぱい生えているから谷を溯っているとまるで青黒いトンネルの中を行くようで時にはぱっと緑と黄金いろに明るくなることもあればそこら中が花が咲いたように日光が落ちていることもある。犬はさきに立って崖を横這いに走ったりざぶんと水に駈け込んだり淵ののろのろした気味の悪いとこをもう一生けん命に泳いでやっと向こうの岩にのぼるとからだをぶるぶるっとして毛をたてて水をふるい落としそれから鼻をしかめて主人の来るのを待っている。小十郎は膝から上にまるで屏風のような白い波をたてながらコムパスのように足を抜き差しして口を少し曲げながらやって来る。

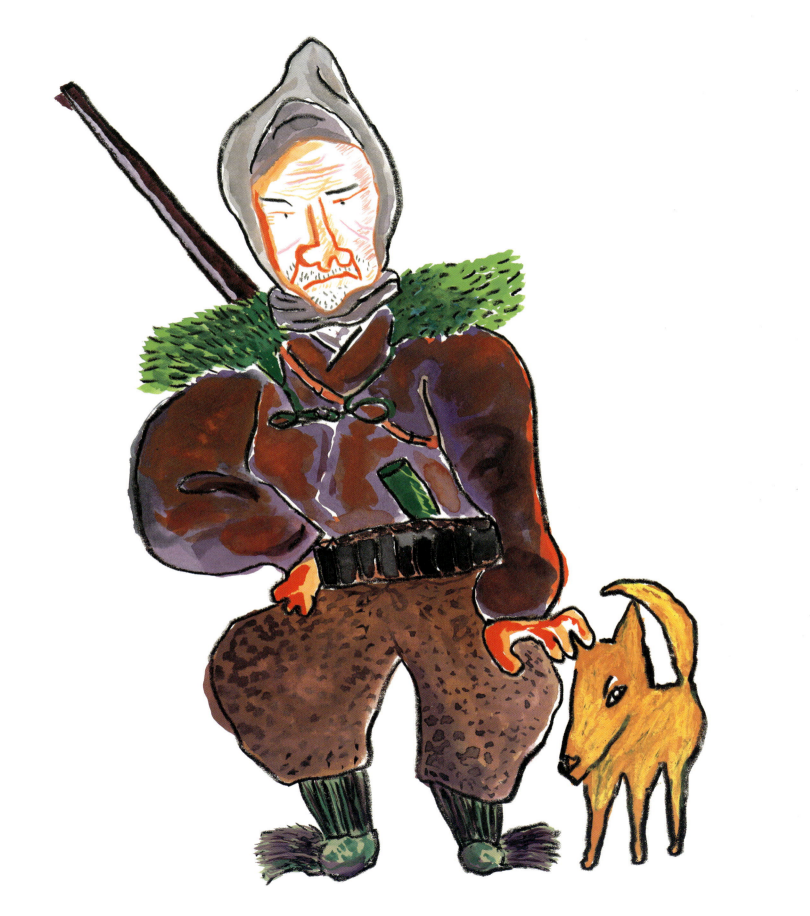

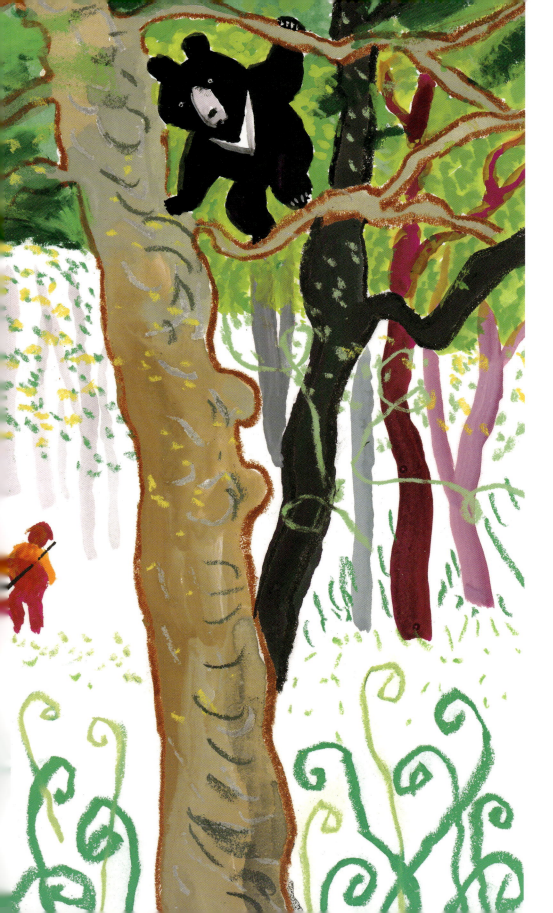

そこであんまり一ぺんに云ってしまって悪いけれどもなめとこ山あたりの熊は小十郎をすきなのだ。その証拠には熊どもは小十郎がぼちゃぼちゃ谷をこいだり谷の岸の細い平らないっぱいにあざみなどの生えているとこを通るときはだまって高いとこから見送っているのだ。木の上から両手で枝にとりついたり崖の上で膝をかかえて座ったりしておもしろそうに小十郎を見送っているのだ。まったく熊どもは小十郎の犬さえすきなようだった。

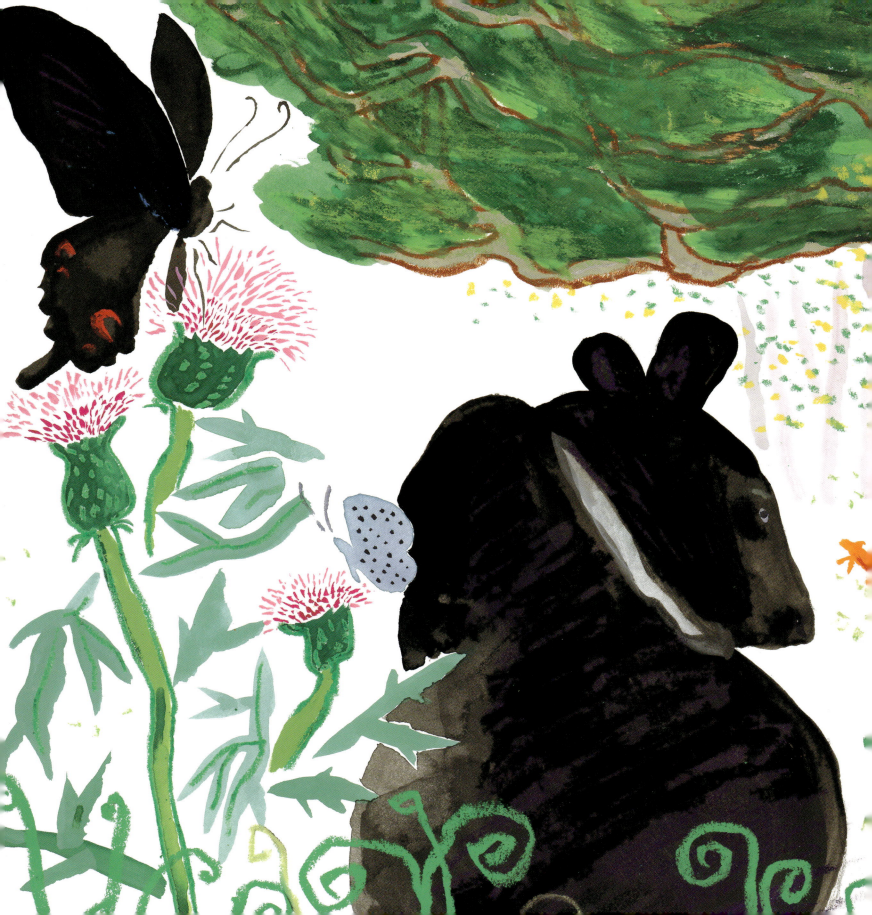

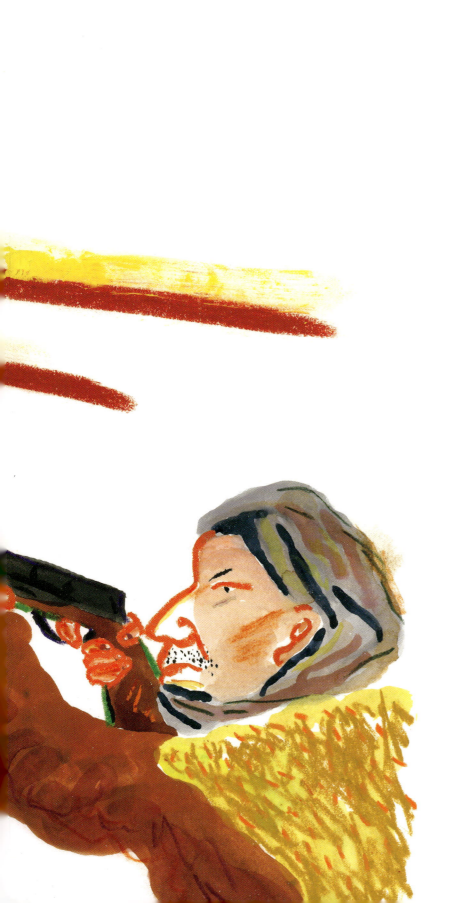

けれどもいくら熊どもだってすっかり小十郎とぶっつかって犬がまるで火のついたまりのようになって飛びつき小十郎が眼をまるで変に光らして鉄砲をこっちへ構えることはあんまりすきではなかった。そのときは大ていの熊は迷惑そうに手をふってそんなことをされるのを断った。けれども熊もいろいろだから気の烈しいやつならごうごう咆えて立ちあがって、犬などはまるで踏みつぶしそうにして樹をたてにして立ちながら熊の月の輪をめがけてズドンとしてかかって行く。小十郎はぴったり落ち着いて樹をたてにして立ちながら熊の月の輪をめがけてズドンとやるのだった。すると森ががあっと叫んで熊はどたっと倒れ赤黒い血をどくどく吐き鼻をくんくん鳴らして死んでしまうのだった。

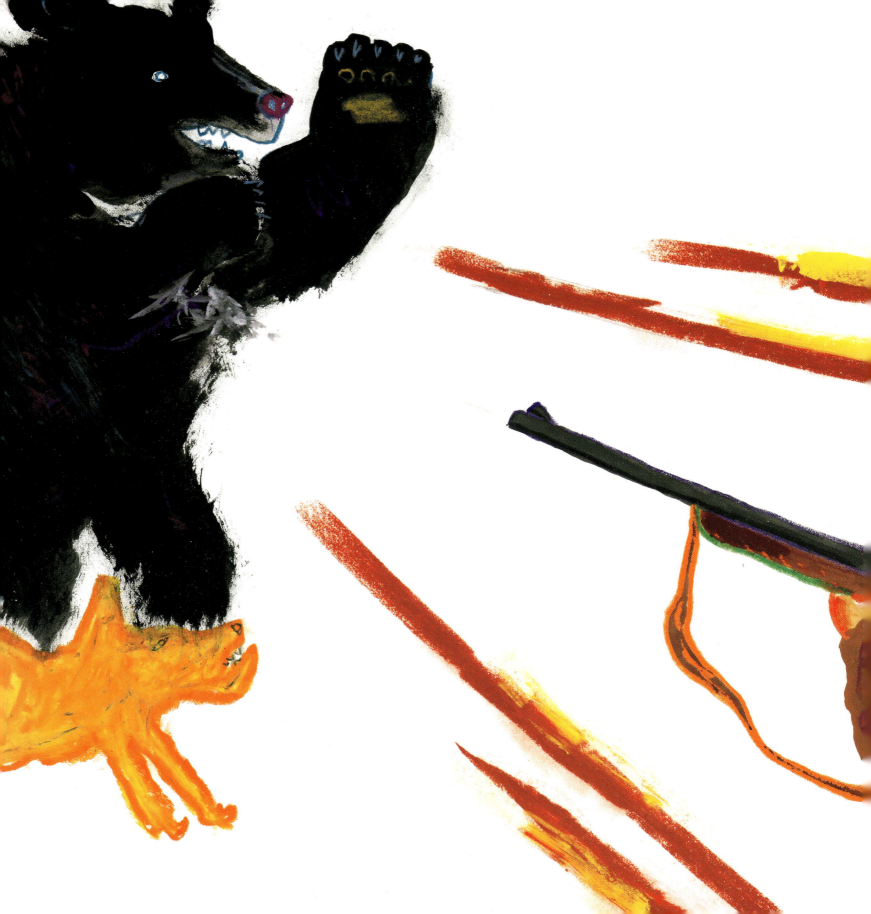

小十郎は鉄砲を木へたてかけて注意深くそばへ寄って来て斯う云うのだった。
「熊。おれはてまえを憎くて殺したのでねえんだぞ。おれも商売ならてめえも射たなけあならねえ。ほかの罪のねえ仕事していんだが畑はなし木はお上のものにきまったし里へ出ても誰も相手にしねえ。仕方なしに猟師なんぞしるんだ。てめえも熊に生まれたが因果ならおれもこんな商売が因果だ。やい。この次には熊なんぞに生まれなよ。」

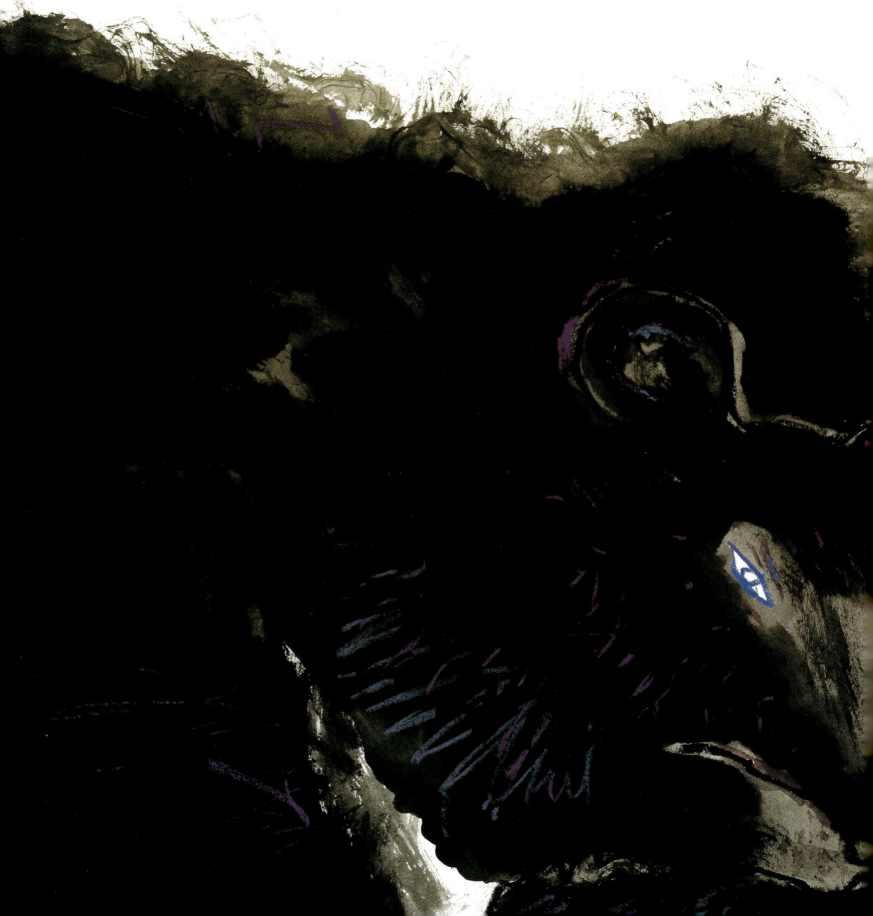

そのときは犬もすっかりしょげかえって眼を細くして座っていた。

何せこの犬ばかりは小十郎が四十の夏うち中みんな赤痢にかかってとうとう小十郎の息子とその妻も死んだ中にぴんぴんして生きていたのだ。

それから小十郎はふところからとぎすまされた小刀を出して熊の顎のところから胸から腹へかけて皮をすうっと裂いて行くのだった。それからあとの景色は僕は大きらいだ。けれどもとにかくおしまい小十郎がまっ赤な熊の胆をせなかの木のひつに入れて血で毛がぼとぼと房になった毛皮を谷であらってくるくるまるめせなかにしょって自分もぐんなりした風で谷を下って行くことだけはたしかなのだ。

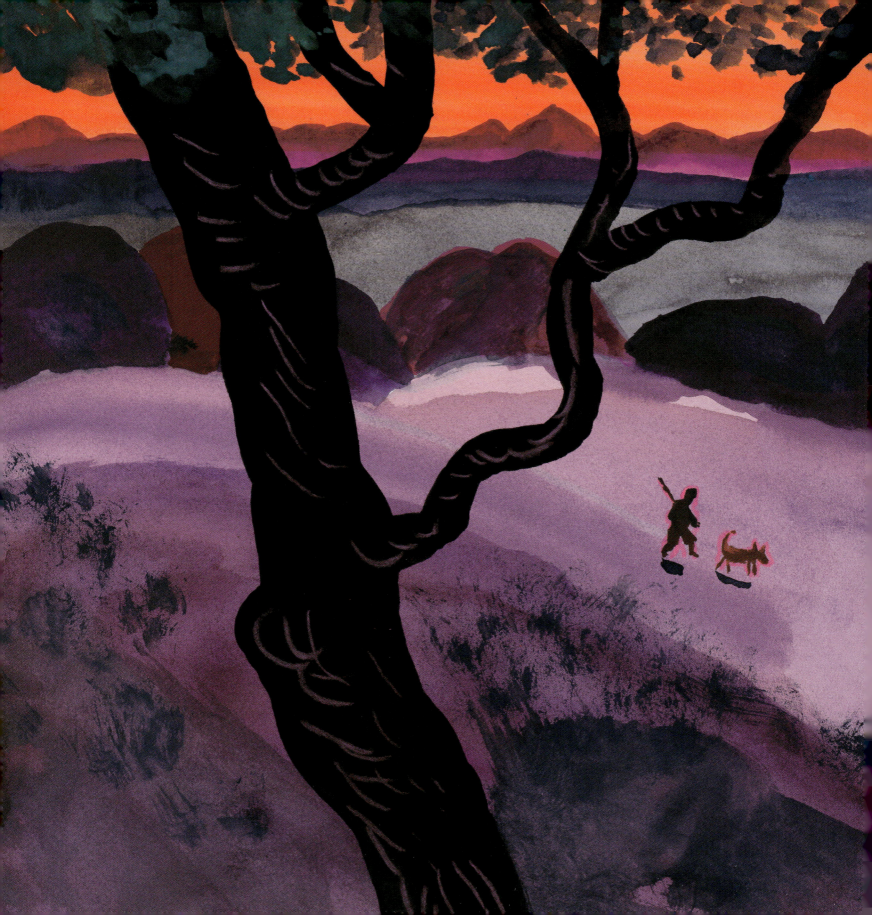

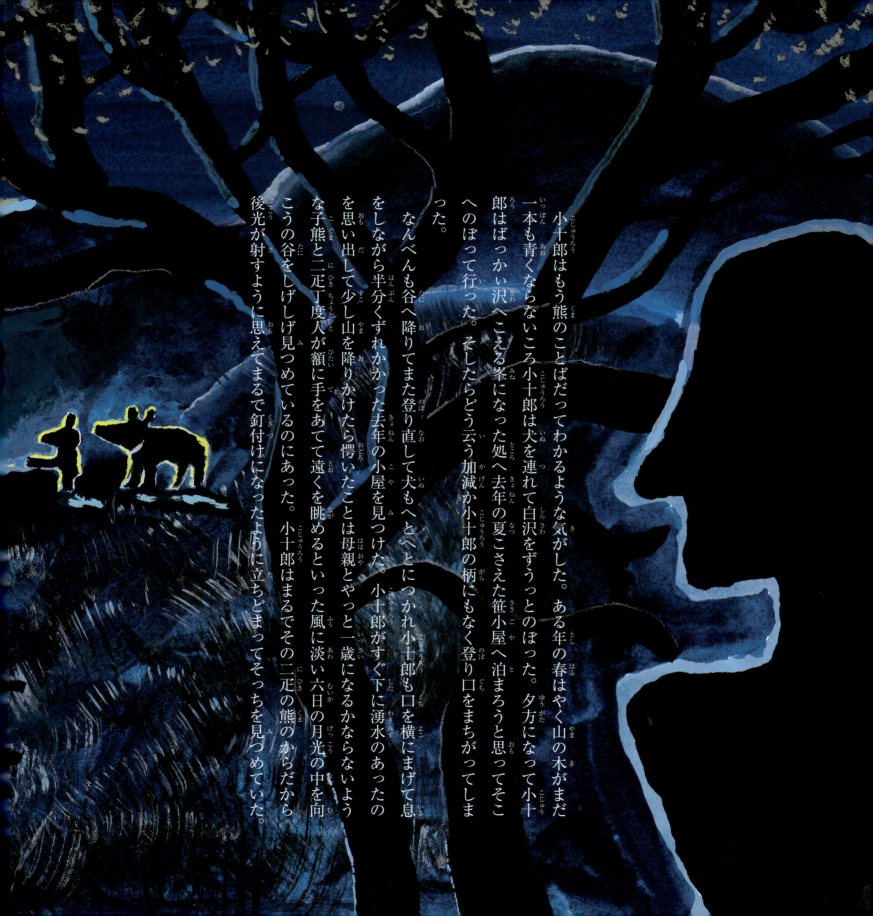

　小十郎はもう熊のことばだってわかるような気がした。ある年の春はやく山の木がまだ一本も青くならないころ小十郎は犬を連れて白沢をずうっとのぼった。夕方になって小十郎はばっかい沢へこえる峯になった処へ去年の夏こさえた笹小屋へ泊まろうと思ってそこへのぼって行った。そしたらどう云う加減か小十郎の柄にもなく登り口をまちがってしまった。
　なんべんも谷へ降りてまた登り直して犬もへとへとにつかれ小十郎も口を横にまげて息をしながら半分くずれかかった去年の小屋を見つけた。小十郎がすぐ下に湧水のあったのを思い出して少し山を降りかけたら惧いたことは母親とやっと一歳になるかならないような子熊と二疋丁度人が額に手をあてて遠くを眺めるといった風に淡い六日の月光の中を向こうの谷をしげしげ見つめているのにあった。小十郎はまるでその二疋の熊のからだから後光が射すように思えてまるで釘付けになったようにたちどまってそっちを見つめていた。

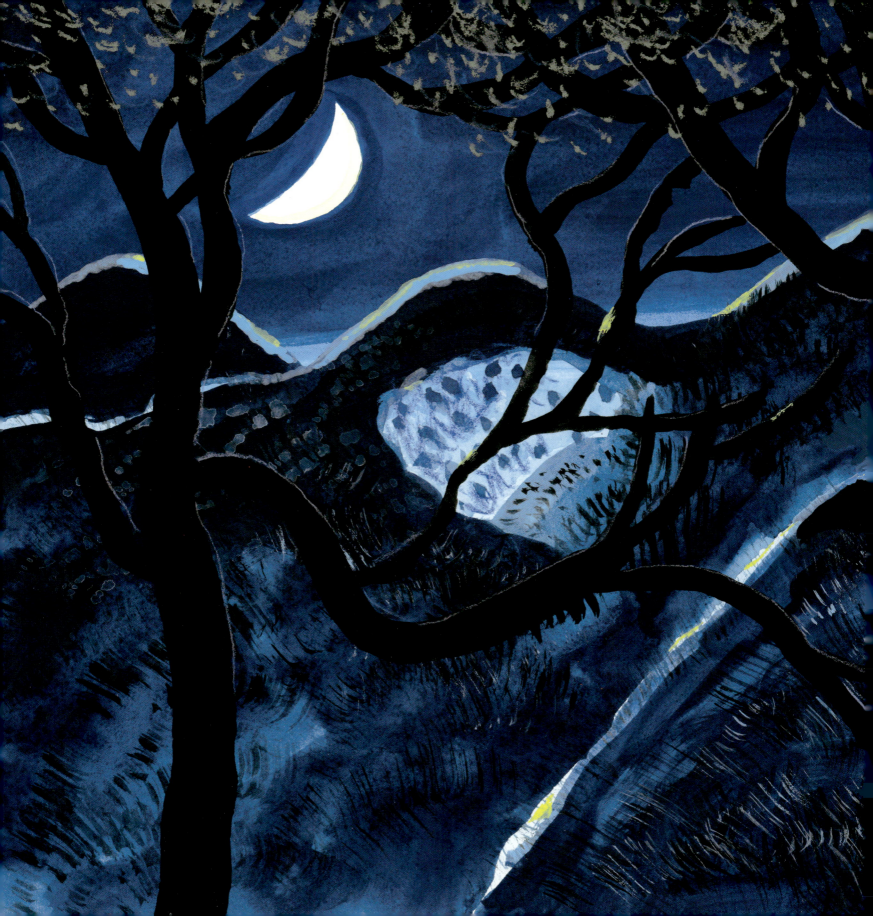

すると小熊が甘えるように云ったのだ。
「どうしても雪だよ。おっかさん。」
すると母親の熊はまだしげしげ見つめていたがやっと云った。
「雪でないよ、あすこへだけ降る筈がないんだもの。」
子熊はまた云った。
「だから溶けないで残ったのでしょう。」
「いいえ、おっかさんはあざみの芽を見に昨日あすこを通ったばかりです。」
小十郎もじっとそっちを見た。月の光が青じろく山の斜面を滑っていた。そこが丁度銀の鎧のように光っているのだった。しばらくたって子熊が云った。
「雪でなけあ霜だねえ。きっとそうだ。」
ほんとうに今夜は霜が降るぞ、お月さまの近くで胃もあんなに青くふるえているし第一お月さまのいろだってまるで氷のようだ、小十郎がひとりで思った。
「おかあさまはわかったよ、あれねえ、ひきざくらの花。」
「なぁんだ、ひきざくらの花だい。僕知ってるよ。」
「いいえ、お前まだ見たことありません。」
「知ってるよ、僕この前とって来たもの。」
「いいえ、あれひきざくらでありません、お前とって来たのはきささげの花でしょう。」
「そうだろうか。」子熊はとぼけたように答えました。小十郎はなぜかもう胸がいっぱいになってもう一ぺん向こうの谷の白い雪のような花と余念なく月光をあびて立っている母子の熊をちらっと見てそれから音をたてないようにこっそりこっそり戻りはじめた。風があっちへ行くなと思いながらそろそろと小十郎は後退りした。くろもじの木の匂が月のあかりといっしょにすうっとさした。

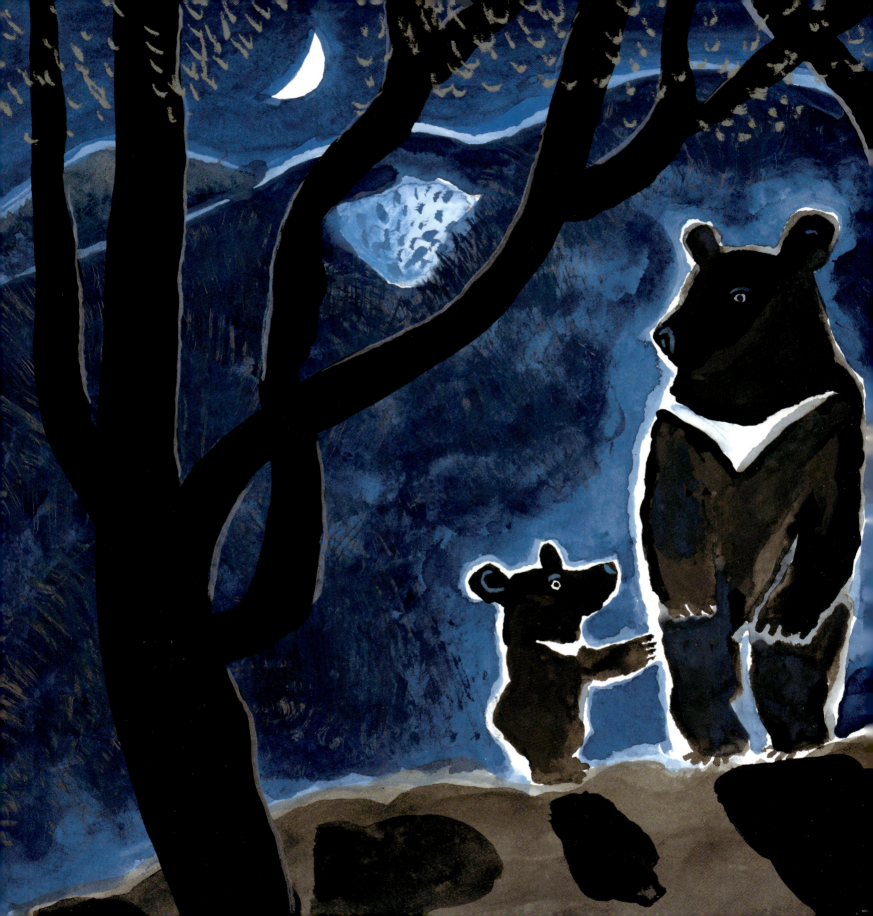

ところがこの豪儀な小十郎がまちへ熊の皮と胆を売りに行くときのみじめさと云ったら全く気の毒だった。町の中ほどに大きな荒物屋があって笊だの砂糖だの砥石だの金天狗やカメレオン印の煙草だのそれから硝子の蠅とりまでならべていたのだ。小十郎が山のように毛皮をしょってそこのしきいを一足またぐと店では又来たかというようにうすわらっているのだった。店の次の間に大きな唐金の火鉢を出して主人がどっかり座っていた。

「旦那さん、先ころはどうもありがとうごあんした。」

あの山のような小十郎は毛皮の荷物を横におろして叮ねいに敷板に手をついて云うのだった。

「はあ、どうも、今日は何のご用です。」

「熊の皮また少し持って来たます。」

「熊の皮か。この前のもまだあのまましまってあるし今日ぁまんついいます。」

「旦那さん、そう云わないでどうか買って呉んなさい。安くてもいいます。」

「なんぼ安くても要らないます。」主人は落ち着きはらってきせるをたんたんとてのひらへたたくのだ、あの豪気な山の中の主の小十郎は斯う云われるたびにもうまるで心配そうに顔をしかめた。何せ小十郎のとこでは山には栗があったしうしろのまるで少しの畑からは稗がとれるのではあったが米などは少しもできず味噌もなかったから九十になるとしよりと子供ばかりの七人家内にもって行く米はごくわずかずつでも要ったのだ。

「旦那さん、お願いだます。どうが何ぼでもいいはんて買って呉ない。」小十郎はそう云いながら改めておじぎさえしたもんだ。

「里の方のものなら麻もつくったけれども、小十郎のとこではわずか藤つるで編む入れ物の外に布にするようなものはなんにも出来なかったのだ。小十郎はしばらくたってからまるでしわがれたような声で云ったもんだ。

「主人はだまってしばらくけむりを吐いてから顔の少しでにかにか笑うのをそっとかくして云ったもんだ。

「いいます。置いてお出れ。じゃ、平助、小十郎さんさ二円あげろじゃ。」

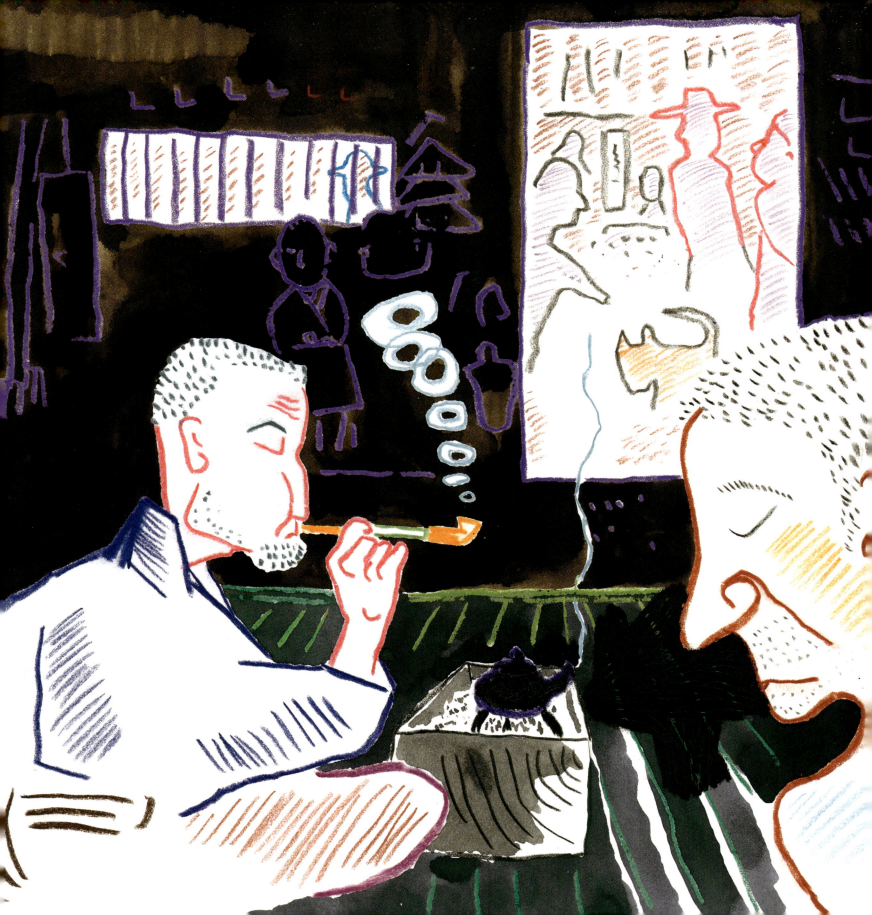

店の平助が大きな銀貨を四枚小十郎の前へ座って出した。それから主人はこんどはだんだん機嫌がよくなる。小十郎はそれを押しいただくようにしてにかかしながら受け取った。

「じゃ、おきの、小十郎さんさ一杯あげろ。」

小十郎はこのころはもううれしくてわくわくしている。主人はゆっくりいろいろ談す。小十郎は半分辞退って山のもようや何か申しあげている。間もなく台所の方からお膳できたと知らせる。小十郎はかしこまるけれども結局台所のとこへ引っぱられてってまた丁寧な挨拶をしている。

間もなく塩引の鮭の刺身やいかの切り込みなどと酒が一本黒い小さな膳にのって来る。小十郎はちゃんとかしこまってそこへ腰掛けていかの切り込みを手の甲にのせてべろりとなめたりうやうやしく黄いろな酒を小さな猪口についだりしている。いくら物価の安いときだって熊の毛皮二枚で二円はあんまり安いと誰でも思う。実に安いしあんまり安いことは小十郎でも知っている。けれどもどうして小十郎はそんな町の荒物屋なんかへでなしにほかの人へどしどし売れないか。それはなぜか大ていの人にはわからない。けれども日本では狐けんというものもあって狐は猟師に負け猟師は旦那に負けるときまっている。ここでは小十郎が旦那にやられる。旦那は町のみんなの中になかなか熊に食われない。けれどもこんないやなずるいやつらは世界がだんだん進歩するとひとりで消えてなくなって行く。僕はしばらくの間でもあんな立派な小十郎が二度とつらも見たくないようないやなやつにうまくやられることを書いたのが実にしゃくにさわってたまらない。

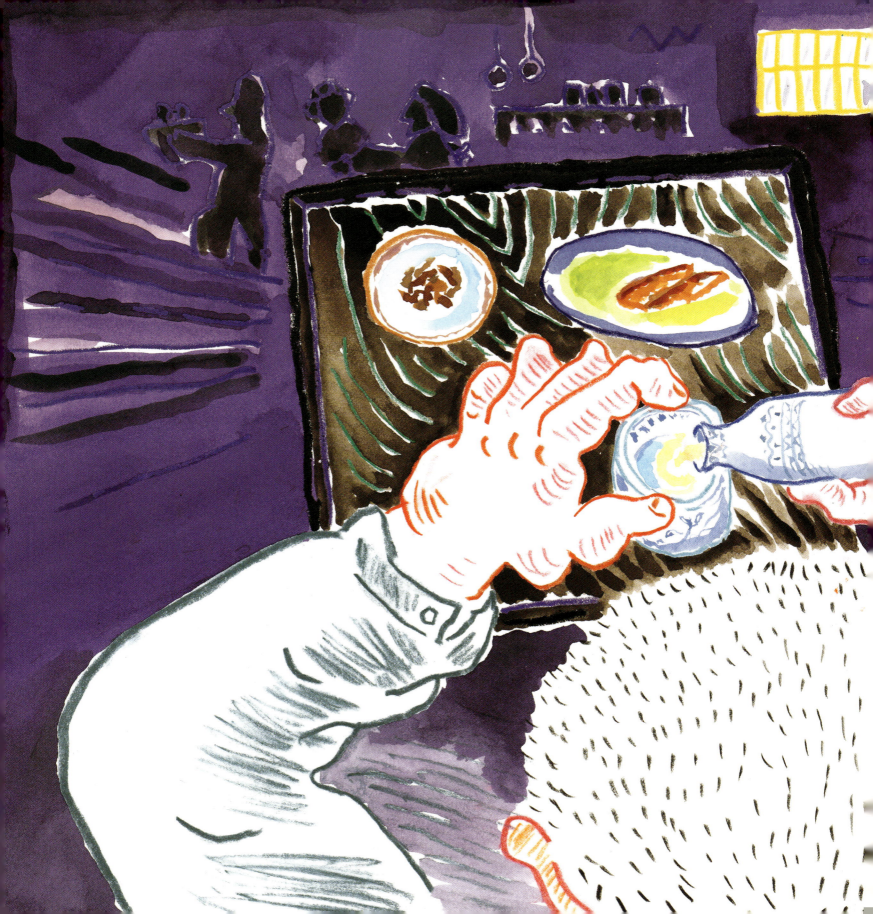

こんな風だったから小十郎は熊どもは殺してはいても決してそれを憎んではいなかったのだ。ところがある年の夏こんなようなおかしなことが起こったのだ。

小十郎が谷をばちゃばちゃ渉って一つの岩にのぼったらいきなりすぐ前の木に大きな熊が猫のようにせなかを円くしてよじ登っているのを見た。小十郎はすぐ鉄砲をつきつけた。犬はもう大悦びで木の下に行って木のまわりを烈しく馳せめぐった。

すると樹の上の熊はしばらくの間おりて小十郎に飛びかかろうかそのまま射たれてやろうかそのうか思案しているらしかったがいきなり両手を樹からはなしてどたりと落ちて来たのだ。小十郎は油断なく銃を構えて打つばかりにして近寄って行ったら熊は両手をあげて叫んだ。

「おまえは何がほしくておれを殺すんだ。」

「ああ、おれはお前の毛皮と、胆のほかにはなんにもいらない。それも町へ持って行ってひどく高く売れると云うのではないしほんとうに気の毒だけれどもやっぱり仕方ない。けれどもお前に今ごろそんなことを云われるともうおれなどは何か栗かしだのみでもそれで死ぬならおれも死んでもいいような気がするよ。」

「もう二年ばかり待って呉れ、おれも死ぬのはもうかまわないようなもんだけれども少しし残した仕事もあるしただ二年だけ待ってくれ。二年目にはおれもおまえの家の前でちゃんと死んでいてやるから。毛皮も胃袋もやってしまうから。」

小十郎は変な気がしてじっと考えて立ってしまいました。熊はそのひまに足うらを全体地面につけてごくゆっくりと歩き出した。小十郎はやっぱりぼんやり立っていた。熊はもう小十郎がいきなりうしろから鉄砲を射ったり決してしないことがよくわかってるという風でうしろも見ないでゆっくりゆっくり歩いて行った。

そしてその広い赤黒いせなかが木の枝の間から落ちた日光にちらっと光ったとき小十郎は、う、うとせつなそうにうなって谷をわたって帰りはじめた。

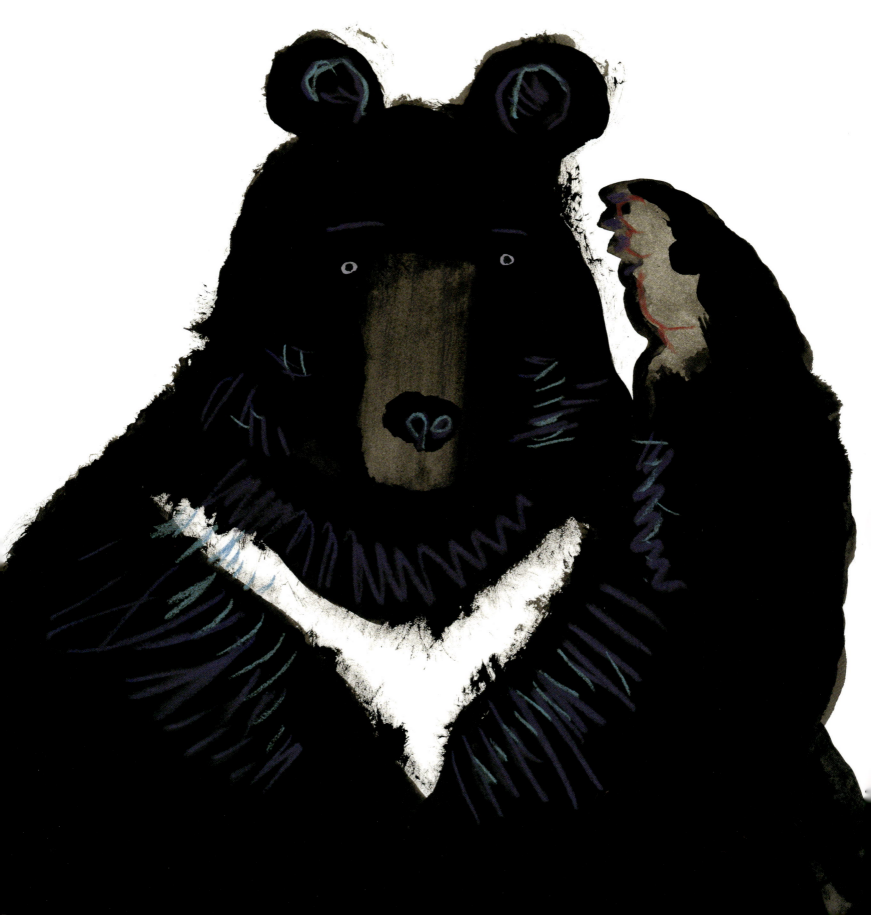

それから丁度二年目だったが、ある朝小十郎があんまり風が烈しくて木もかきねも倒れたろうと思って外へ出たらひのきのかきねはいつものようにかわりなくその下のところに始終見たことのある赤黒いものが横になっているのでした。丁度二年目だしあの熊がやって来るかと少し心配するようにしていたときでしたから小十郎はどきっとしてしまいました。そばに寄って見ましたらちゃんとあのこの前の熊が口からいっぱいに血を吐いて倒れていた。小十郎は思わず拝むようにした。

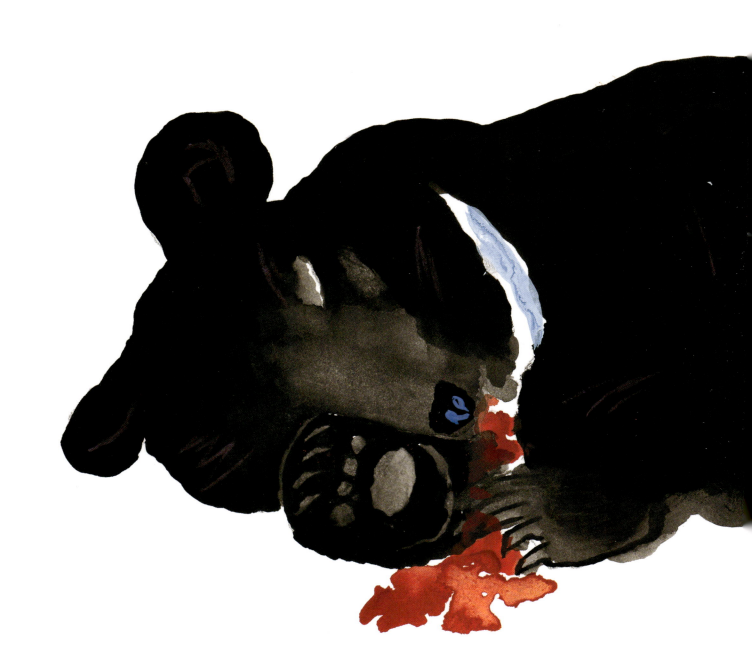

一月のある日のことだった。小十郎は朝うちを出るときいままで云ったことのないことを云った。
「婆さま、おれも年老ったでばな、今朝まず生まれて始めで水へ入るのの嫌んたよな気するじゃ。」
　すると縁側の日なたで糸を紡いでいた九十になる小十郎の母はその見えないような眼をあげてちょっと小十郎を見て何か笑うか泣くかするような顔つきをした。子供らはかわるがわる厩の前から顔を出して出かけた。小十郎はわらじを結わえうんとこさと立ちあがって出かけた。小十郎はまっ青なつるつるした空を見あげてそれから孫たちの方を向いて「爺さん、早ぐお出や。」と云って笑った。小十郎は「行って来るじゃぃ。」と云った。小十郎はまっ白な堅雪の上を白沢の方へのぼって行った。犬はもう息をはあはあし赤い舌を出しながら走ってはとまりして走って行った。間もなく小十郎の影は丘の向こうへ沈んで見えなくなってしまい子供らは稗の藁でふじつきをして遊んだ。

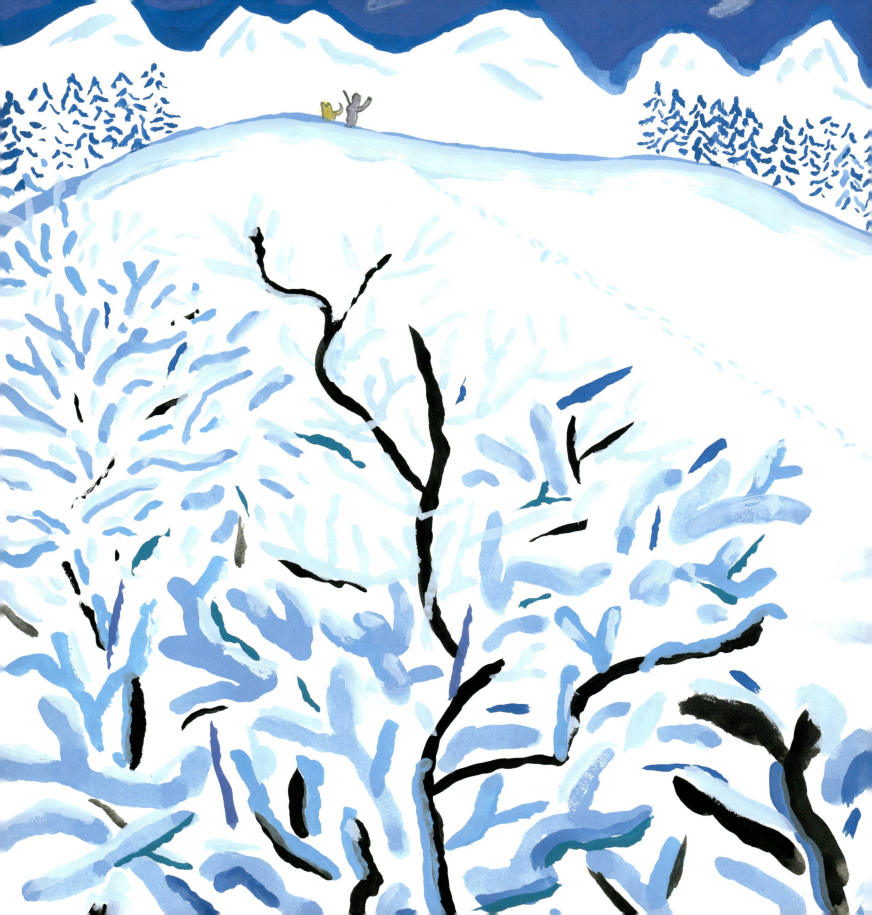

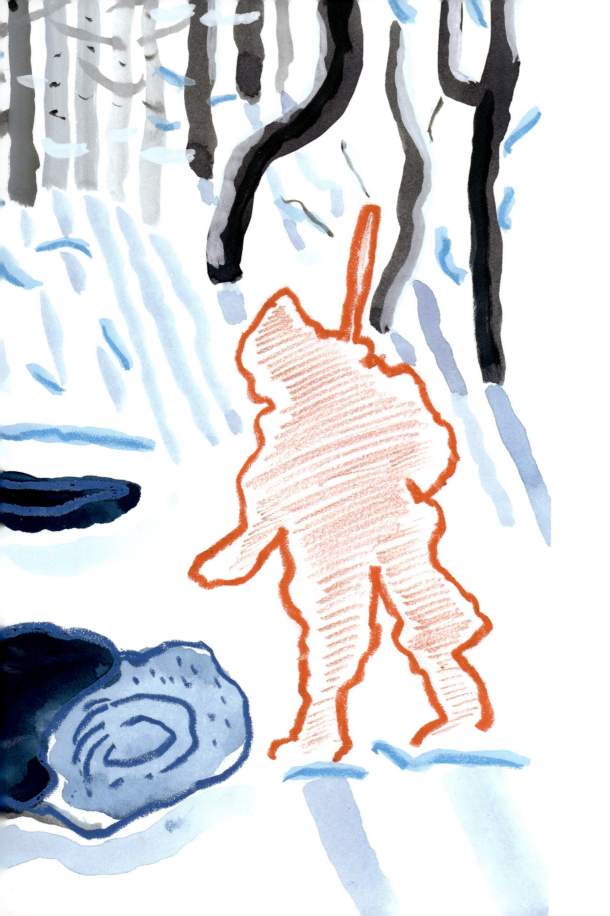

小十郎は白沢の岸を溯って行った。水はまっ青に淵になったり硝子板をしいたように凍ったりつららが何本も何本もじゅずのようになってかかったりそして両岸からは赤と黄いろのまゆみの実が花が咲いたようにのぞいたりした。小十郎は自分と犬との影法師がちらちら光り樺の幹の影といっしょに雪にかっきり藍いろの影になってうごくのを見ながら溯って行った。

白沢から峯を一つ越えたとこに一疋の大きなやつが棲んでいたのを夏のうちにたずねて置いたのだ。

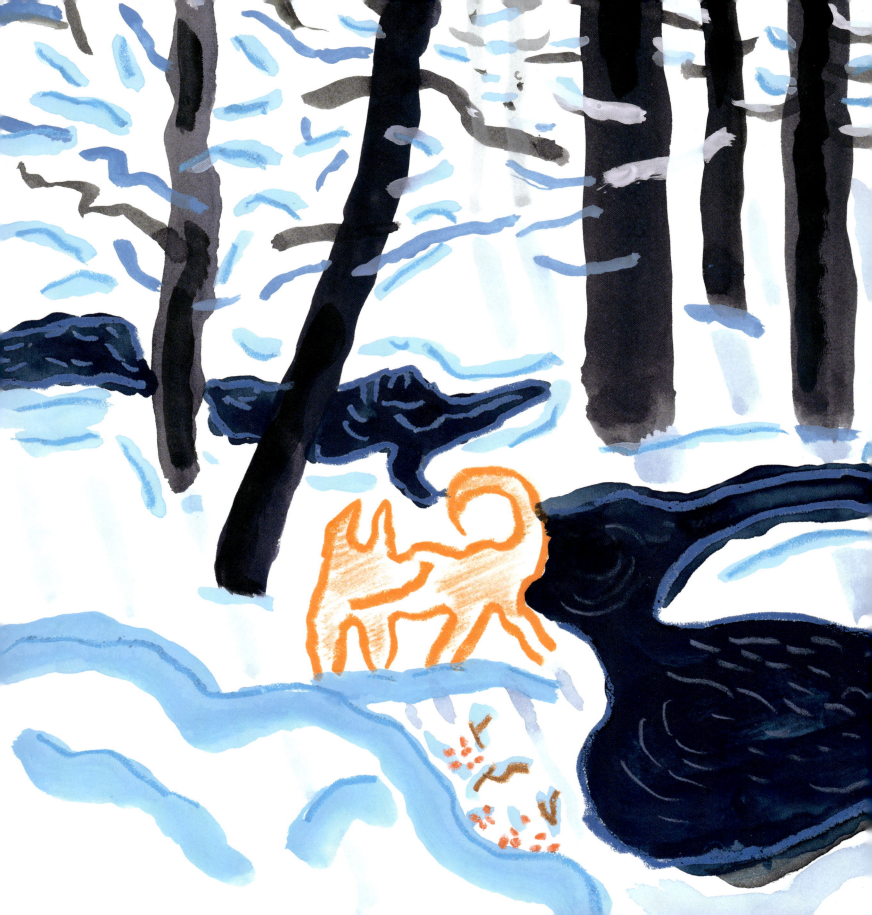

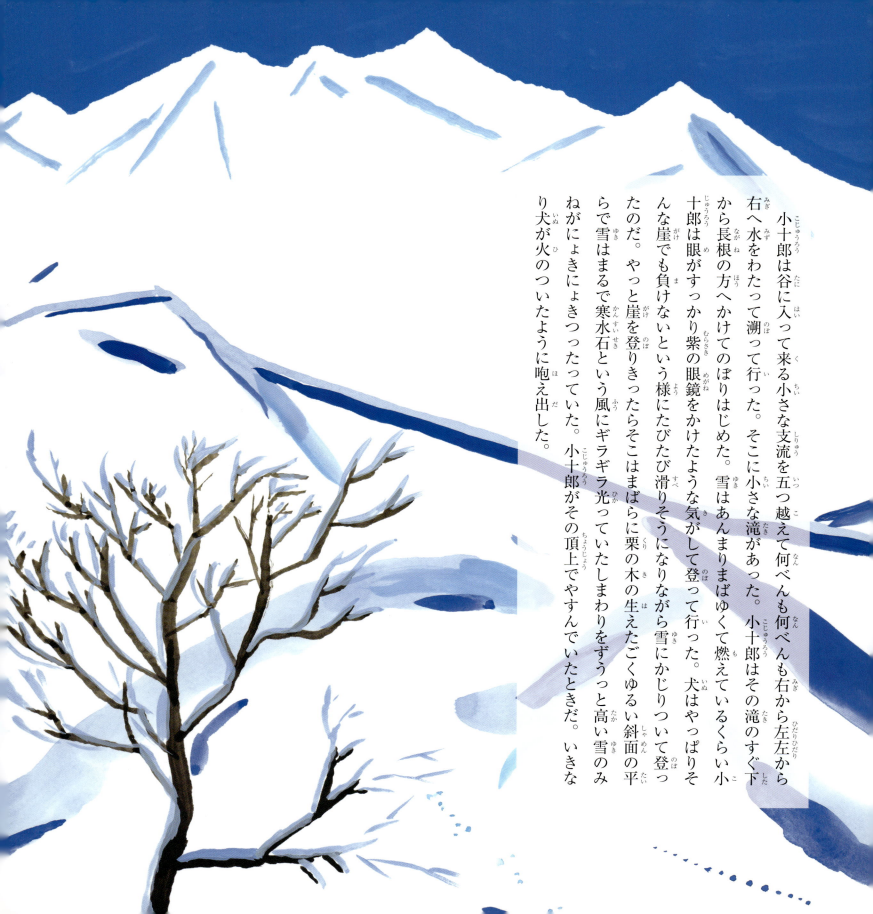

小十郎は谷に入って来る小さな支流を五つ越えて何べんも何べんも右から左左から右へ水をわたって溯って行った。そこに小さな滝があった。小十郎はその滝のすぐ下から長根の方へかけてのぼりはじめた。雪はあんまりまばゆくて燃えているくらい小十郎は眼がすっかり紫の眼鏡をかけたような気がして登って行った。犬はやっぱりそんな崖でも負けないという様にたびたび滑りそうになりながら雪にかじりついて登ったのだ。やっと崖を登りきったらそこはまばらに栗の木の生えたごくゆるい斜面の平らで雪はまるで寒水石という風にギラギラ光っていたしまわりをずうっと高い雪のみねがにょきにょきつっ立っていた。小十郎がその頂上でやすんでいたときだ。いきなり犬が火のついたように咆え出した。

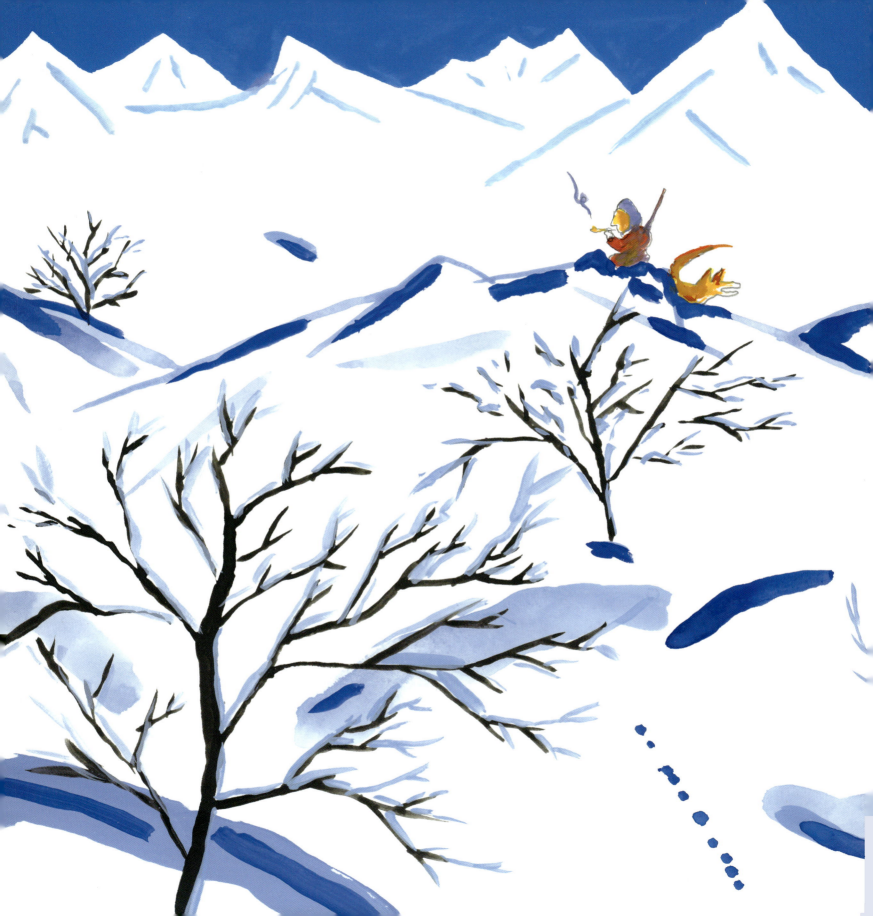

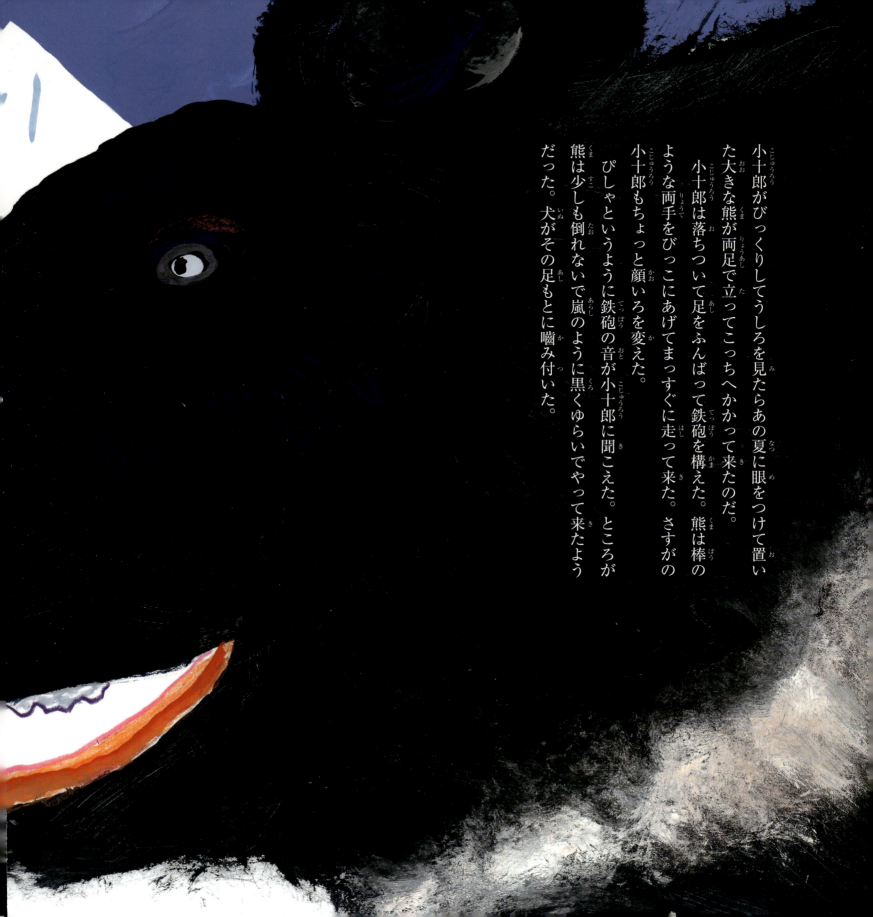

小十郎がびっくりしてうしろを見たらあの夏に眼をつけて置いた大きな熊が両足で立ってこっちへかかって来たのだ。小十郎は落ちついて足をふんばって鉄砲を構えた。熊は棒のような両手をびっこにあげてまっすぐに走って来た。さすがの小十郎もちょっと顔いろを変えた。ぴしゃというように鉄砲の音が小十郎に聞こえた。ところが熊は少しも倒れないで嵐のように黒くゆらいでやって来たようだった。犬がその足もとに噛み付いた。

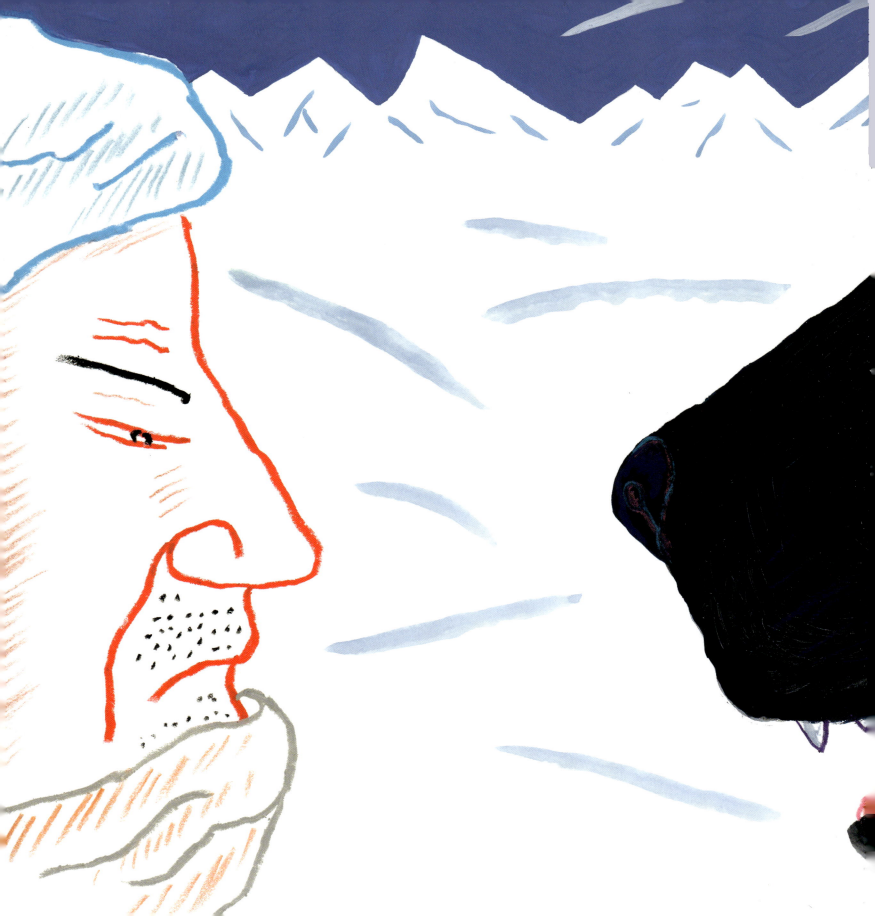

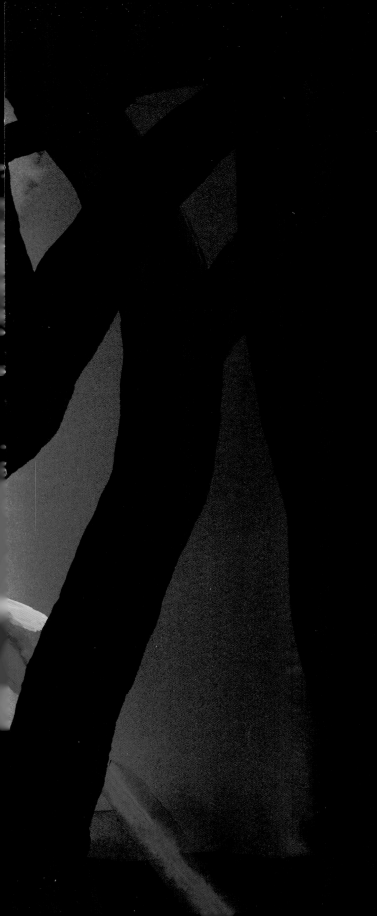

と思うと小十郎はがあんと頭が鳴ってまわりがいちめんまっ青になった。
それから遠くで斯う云うことばを聞いた。
「おお小十郎おまえを殺すつもりはなかった。」
もうおれは死んだと小十郎は思った。そしてちらちらちらちら青い星のような光がそこらいちめんに見えた。
「これが死んだしるしだ。死ぬとき見る火だ。熊ども、ゆるせよ。」と小十郎は思った。それからあとの小十郎の心持はもう私にはわからない。

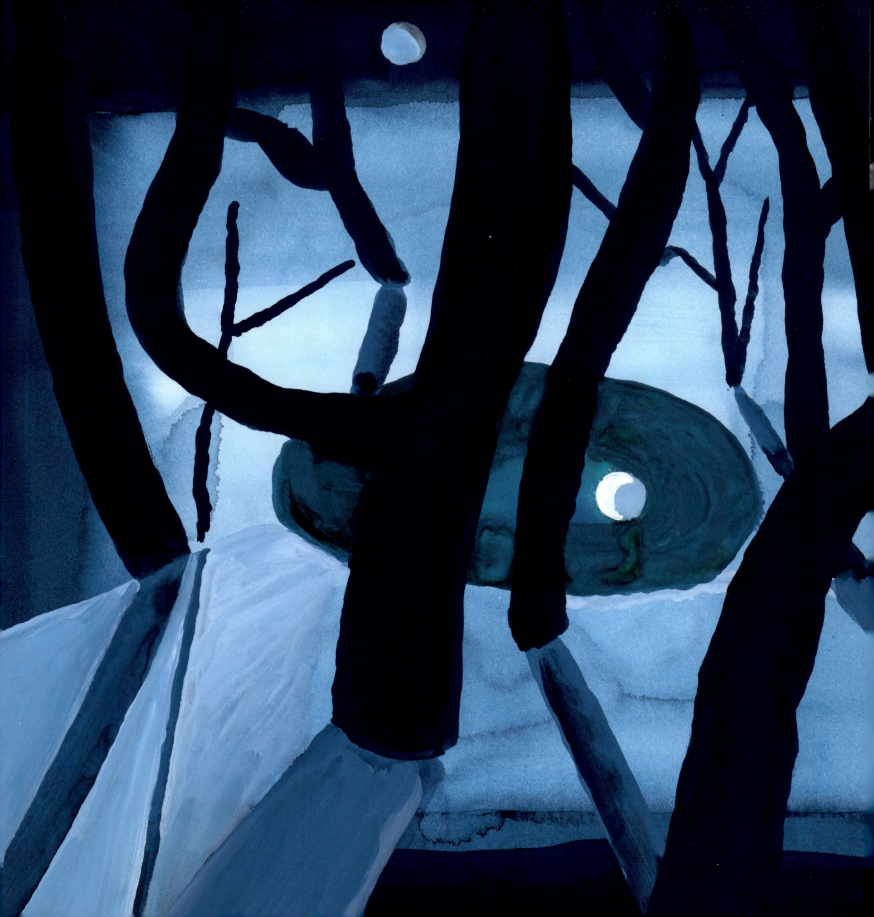

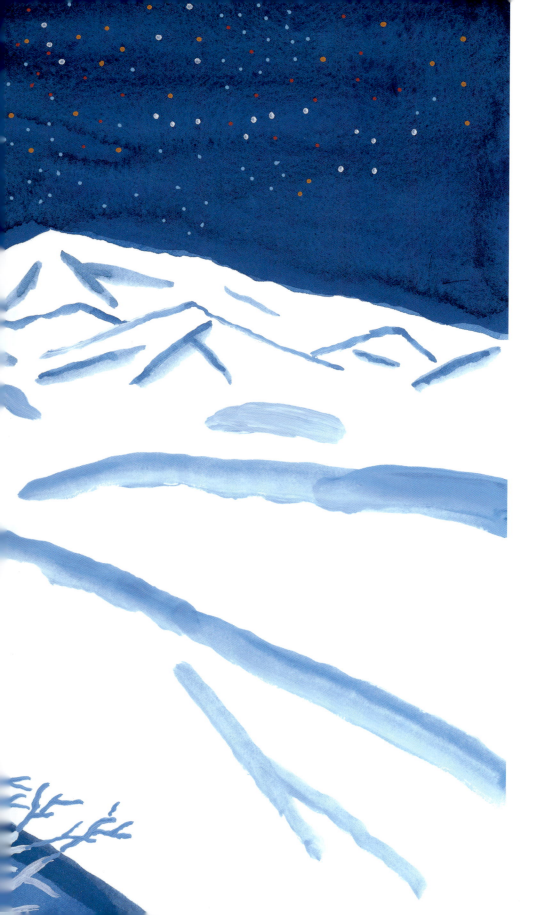

とにかくそれから三日目の晩だった。まるで氷の玉のような月がそらにかかっていた。雪は青白く明るく水は燐光をあげた。すばるや参の星が緑や橙にちらちらして呼吸をするように見えた。その栗の木と白い雪の峯々にかこまれた山の上の平らに黒いものがたくさん環になって集まって各々黒い影を置き回々教徒の祈るときのようにじっと雪にひれふしたままいつまでもいつまでも動かなかった。そしてその雪と月のあかりで見るといちばん高いとこに小十郎の死骸が半分座ったように置かれていた。

思いなしかその死んで凍えてしまった小十郎の顔はまるで生きてるときのように冴え冴えして何か笑っているようにさえ見えたのだ。ほんとうにそれらの大きな黒いものは参の星が天のまん中に来てももっと西へ傾いてもじっと化石したようにうごかなかった。

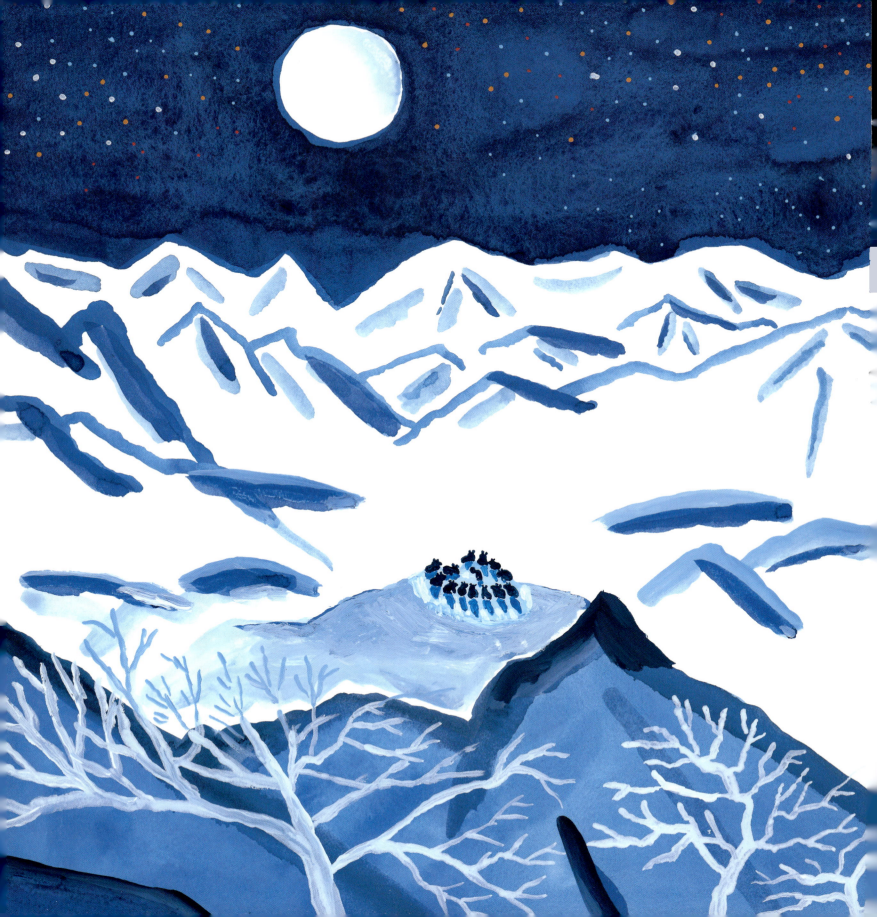

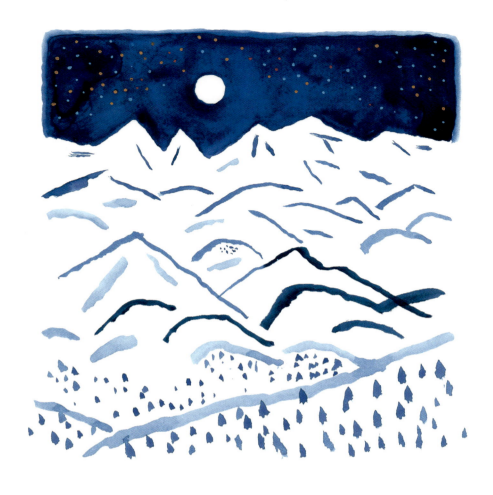

● 本文について

本書は『新校本　宮沢賢治全集』『宮沢賢治コレクション5　なめとこ山の熊』(筑摩書房)を底本としております。

なお原文の旧字・旧仮名、および送り仮名に関しては、原則として現代の表記を使用しています。文中の句読点、漢字・仮名の統一および不統一は、原則として原文に従いましたが、読みやすさを考慮して、読点と傍点を足した箇所があります。

※本文中に現在は慎むべき言葉が出てきますが、発表当時の社会通念とともに、作者自身に差別意識はなかったと判断されること、あわせて、作者の人格権と著作物の権利を尊重する立場から原文のままにしたことをご理解願います。
※「誰」のルビを「たれ」としてあるのは、宮沢賢治の直筆原稿における平仮名表記の場合に一貫して「たれ」なので、賢治語法の特徴的なものとして生かしました。

言葉の説明

[尺][里]……尺貫法の長さの単位。一尺は約三〇センチメートル。一里は約三・九キロメートル。

[熊の胆]……熊の胆のうを干したもの。薬として珍重される。

[けら]……背につける「みの」のこと。

[はんばき]……脚絆(きゃはん)のようなもの。寒さや怪我を防ぐために足のすねに巻きつける。

[生蕃]……征服者に安易に従わない人々のこと。戦前の台湾日本統治の時代、山地に住み漢族に同化していなかった高山族に対して用いた呼称。

[胃](コキエ)……こきえぼし。コブシの花。モクレン科。春先に白い花をつける。

[ひきざくらの花]……コブシの花。モクレン科。春先に白い花をつける。

[金天狗やカメレオン印の煙草]……明治時代の上等な煙草の銘柄。

[まんついいます]……まあ、いりません。

[狐けん]……狐拳。手で庄屋(旦那)・狐・鉄砲(猟師)の形を作って勝ち負けを競う遊び。

[堅雪]……表面がいちど溶けた後、もういちど凍って堅くなった雪。

[寒水石]……真っ白い大理石。

[参の星]……オリオン座の三つ星。

なめとこ山の熊

作／宮沢賢治
絵／あべ弘士

発行日／初版第1刷 2007年10月17日
　　　　第4刷 2023年7月31日
ルビ監修／天沢退二郎
編集／松田素子　(編集協力／永山綾)
デザイン／タカハシデザイン室
印刷・製本／丸山印刷株式会社
発行者／木村皓一　発行所／三起商行株式会社
〒581-8505 大阪府八尾市若林町1-76-2
電話 0120-645-605

落丁本・乱丁本はお取り替えいたします。
本書の一部あるいは全部を無断でコピー・スキャン・デジタル化することは、著作権法上の例外を除き、禁じられています。

40p. 26cm×25cm ©2007 Hiroshi ABE
Printed in Japan. ISBN978-4-89588-115-9 C8793

絵・あべ弘士

一九四八年、北海道旭川市生まれ。一九七二年から二十五年間、旭川市旭山動物園に勤務。飼育係として、さまざまな動物を担当するかたわら、タウン誌への執筆をきっかけに絵本の創作を始める。
『あらしのよるに』(木村裕一／作　講談社)で講談社出版文化賞絵本賞、産経児童出版文化賞JR賞。『ゴリラにっき』(小学館)で小学館児童出版文化賞。『ハリネズミのプルプル』シリーズ(二宮由紀子／作　文溪堂)で赤い鳥さし絵賞。『どうぶつゆうびん』(講談社)で産経児童出版文化賞ニッポン放送賞など受賞多数。おもな絵本作品に、『どうぶつさいばん　ライオンのしごと』(竹田津実／作　偕成社)、『エゾオオカミ物語』(講談社)、『かわうそ3きょうだい』シリーズ(小峰書店)などがあり、画文集に『こんちき号北極探検記──ホッキョクグマを求めて3000キロ』(偕成社)や、エッセイに『あべ弘士　動物友情辞典』(クレヨンハウス)などがある。

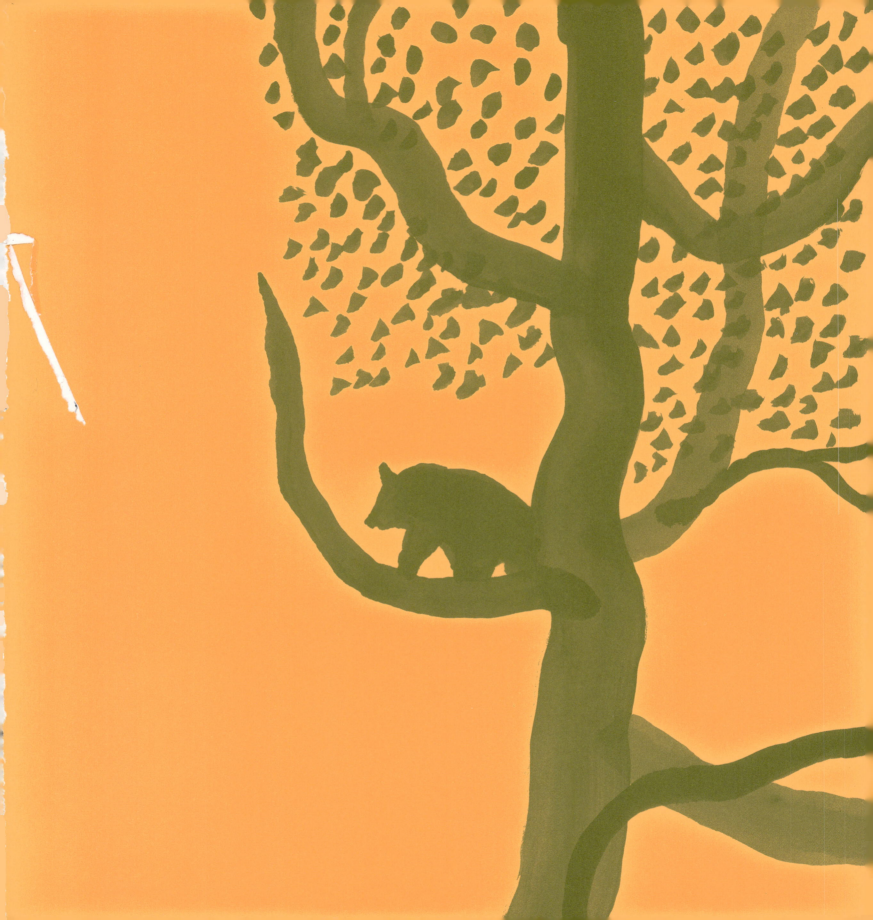